W9-CPW-730

Omaggio a *Roma*

Omaggio a Roma

ALINARI 24 ORE

Coordinamento editoriale
Giovanna Naldi

Progetto grafico
Lorenzo Norfini

Traduzioni
Studio Comunicare,
Erika Pauli

Stampa
Tipolitografia Petruzzi

® Copyright 2009
by Alinari 24 ORE s.p.a.
Largo Alinari, 15
Firenze

http://www.alinari.it

e-mail: info@alinari.it

ISBN 88-7292-241-0

In copertina:
piazza di Spagna con la Colonna dell'Immacolata
Concezione.

Foto Archivi Alinari-Archivio Brogi, fine Ottocento

Tutte le fotografie presenti in questo volume provengono
dai negativi originali su lastra di vetro conservati negli
Archivi Alinari di Firenze.

Visitare la Roma d'un tempo e riviverla con l'aiuto di un'ampia raccolta d'immagini sparse – seppure sapientemente accostate – non può considerarsi soltanto un'operazione di segno documentaristico. Le voci discrete – a volte appena sussurrate – che arrivano a noi da queste scene, ed invitano a collegarci dopo un secolo con questa nostra città, sembra proprio che vogliano chiedere urgentemente udienza. Perché noi, i pronipoti che da poco abitiamo il terzo millennio, si possa amorevolmente conservare – e nutrire – lo sguardo. E, grazie a queste osservazioni, in un alternarsi di memorie "in trasparenza", trasformarci d'improvviso in testimoni viventi di una Roma che fu.

Appostandoci agli angoli di quelle piazze, accanto a quei monumenti, nell'ombra vivace di quei vicoli allora così minuziosamente descritti dai Brogi, dagli Alinari, dagli Anderson. Fotografi che allora non potevano certo prevedere una così incontrollata spinta dell'urbanesimo, che avrebbe reso sempre più difficile la convivenza delle tranquille famiglie romane con le centinaia di cantieri programmati per fare di Roma la "Città Eterna".
Dovranno trascorrere altri novant'anni, toccare il nuovo millennio perché la città ripudi la retorica, goffa magniloquenza, e realizzi programmi che associano l'innovazione con la vivibilità. Le passeggiate romane che ci propongo-

no le fotografie radunate in questa pubblicazione, segnano un itinerario, informativo ed insieme confidenziale. Ad utilità del visitatore che voglia davvero esplorare la città con il desiderio di conoscerne non solo l'ampia antologia delle sue differenti architetture e dei disegni urbanistici, ma anche il modo d'essere di un popolo rappresentante, di volta in volta, l'aspetto autentico, la condizione dell'anima - si potrebbe dire - del variopinto affresco urbano, cui si addice ancora il contagioso ed inalterabile ottimismo trilussiano: *"...poi me la canto, e seguito er cammino cor destino 'n saccoccia"*.

Franco Lefevre

5

This collection of random pictures, skillfully affined, is more than just documentary in nature, but serves as your guide to visiting the Rome of years past and makes you feel as if you were actually there. As you stand and observe these pictures, the faintest of voices, sometimes barely audible whispers, seem to float out urgently demanding your attention. They are asking you, their great grandchildren living at the turn of a new millennium, to lovingly preserve and keep this image alive. As memories surface and fade out "in overlay", you are suddenly transformed into living witnesses of a Rome that was. You find yourselves pausing on the corners of the squares and monu-

ments, in the bright shadows of the lanes described in such detail by Brogi, Alinari, Anderson. Never could these photographers have foreseen the entity of the uncontrolled urban growth, which made it increasingly difficult for the tranquil Roman families to live side by side with the hundreds of construction yards set up in an attempt to turn Rome into the "Eternal City". Another ninety years were to pass, with the turn of the new millennium, before the city was ready to repudiate the rhetoric and bombast and achieve programs where innovation and livability went hand in hand. The walks through Rome proposed in the photos in this book mark an itinerary that is informative yet inti-

mate. It is for all those visitors who truly wish to explore the anthology of architectural styles and aspects of town planning that make Rome what it is and who also want to become acquainted with the life of its people, a life that reflects the true appearance, the soul if you like, of this varicolored urban mural. Trilussa's contagious and unwavering optimism is still as valid now as it was when he sang of Rome: "...poi me la canto, e seguito er cammino cor destino 'n saccoccia" (...and then I'll sing of her, and go on my way with fate in my pocket).

TAVOLE
PLATES

Il passeggio in piazza Venezia,
occupata da piccoli chioschi
per la vendita di giornali o di bibite.
Le vetture tramviarie al centro della piazza
sono addette soprattutto al collegamento
con la Stazione Termini.

Archivi Alinari-Archivio Brogi, inizi Novecento

Promenade in Piazza Venezia,
with small newspaper and beverage kiosks.
The trams at the center of the square mostly
go back and forth to the main railroad station
(Stazione Termini).

Alinari Archives-Brogi Archives,
beginnings twentieth century

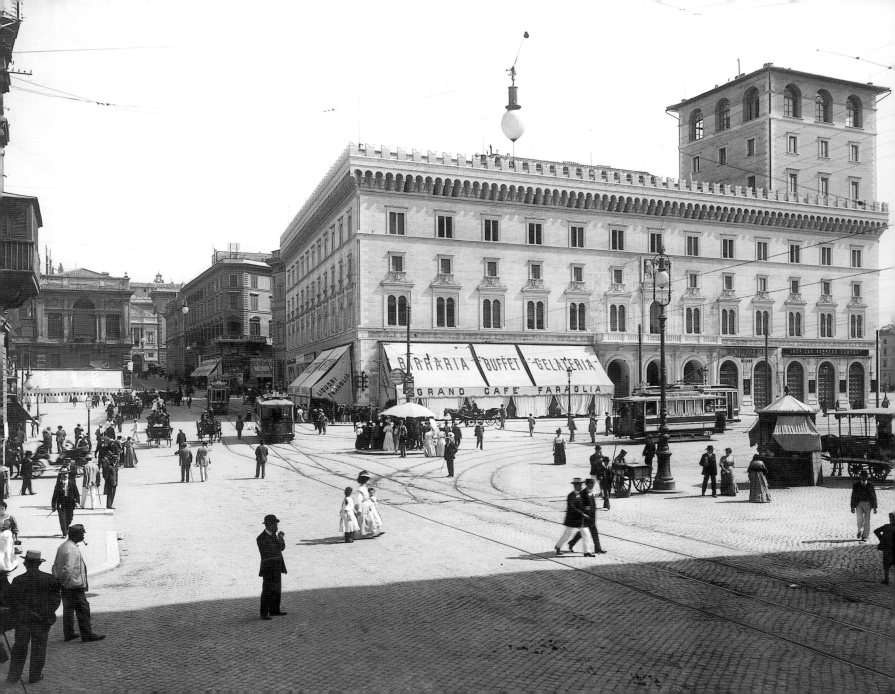

Piazza Venezia, così come piazza del Popolo
o piazza Colonna,
è uno dei luoghi convenzionali
per gli appuntamenti d'affari.
Il Palazzo di Venezia fu costruito
alla fine del '400 per volere
del cardinale Pietro Barto,
più tardi pontefice con il nome di Paolo II.

Archivi Alinari-Archivio Brogi, fine Ottocento

Piazza Venezia, like Piazza del Popolo
or Piazza Colonna,
is one of the conventional sites
for business appointments.
Palazzo Venezia was built
at the end of the 15th century
for Cardinal Pietro Barto,
later Pope Paul II.

Alinari Archives-Brogi Archives,
end nineteenth century

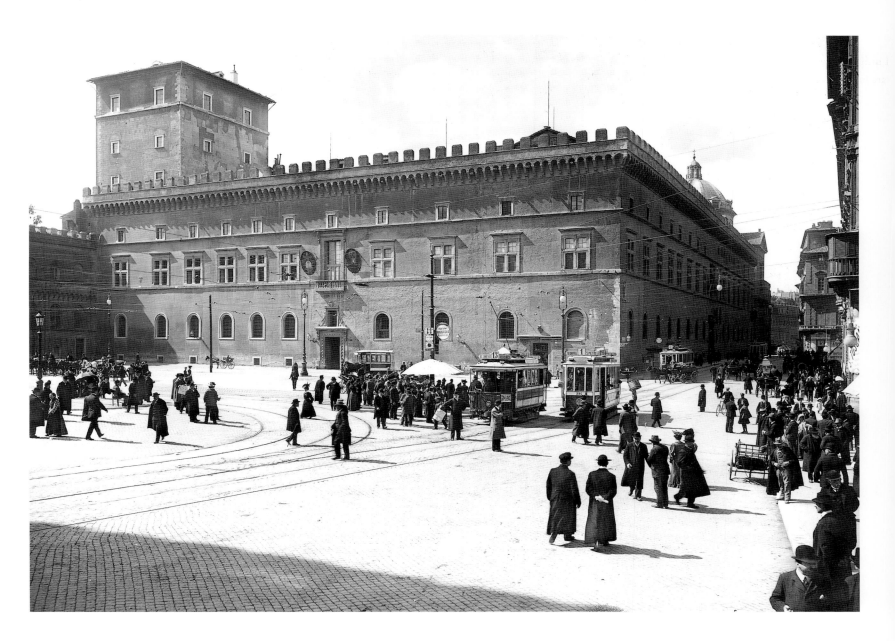

Piazza di Spagna,
già nel Settecento definita
la più allegra del centro storico,
è un comodo posteggio
per le caratteristiche carrozzelle.
Sul fondo la colonna,
dedicata al dogma
dell'Immacolata Concezione.

Archivi Alinari-Archivio Brogi, inizi Novecento

*Piazza di Spagna,
defined as the gayest spot
in the historical center
as early as the eighteenth century,
is an ideal parking place
for the typical horse-drawn cabs.
In the background,
the column dedicated
to the dogma of the Immaculate Conception.*

Alinari Archives-Brogi Archives,
beginnings twentieth century

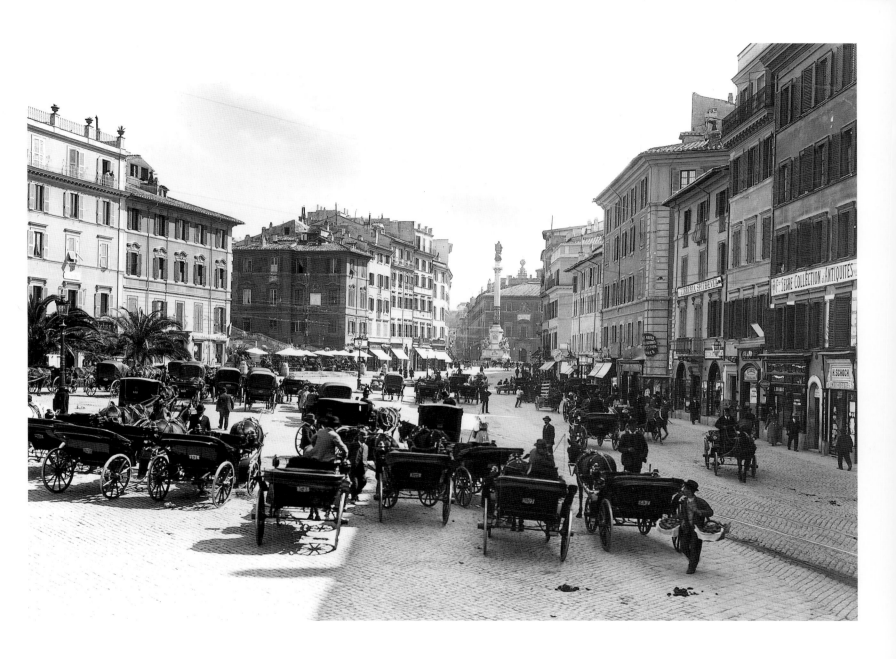

Piazza della Minerva,
a pochi metri dal Pantheon
(al centro della fotografia, in secondo piano),
ospitava - più di venti secoli fa - un tempio
dedicato alla stessa divinità.
Il piccolo obelisco - alto cinque metri -
è poggiato su un elefante,
che fu ideato da Gianlorenzo Bernini
a significare - come volle il papa committente -
che "è sempre necessaria una forte mente
per ben sorreggere la sapienza".

Archivi Alinari-Archivio Brogi, inizi Novecento

Piazza della Minerva,
a few meters from the Pantheon
(at the center of the photo, in the middle ground).
Once, more than twenty centuries ago,
a temple dedicated to Minerva stood here.
The small obelisk - five meters high -
rests on an elephant, and was created by
Gianlorenzo Bernini as a sign - in compliance
with the request of his patron pope -
that "one always needs a powerful mind
to support wisdom well".

Alinari Archives-Brogi Archives,
beginnings twentieth century

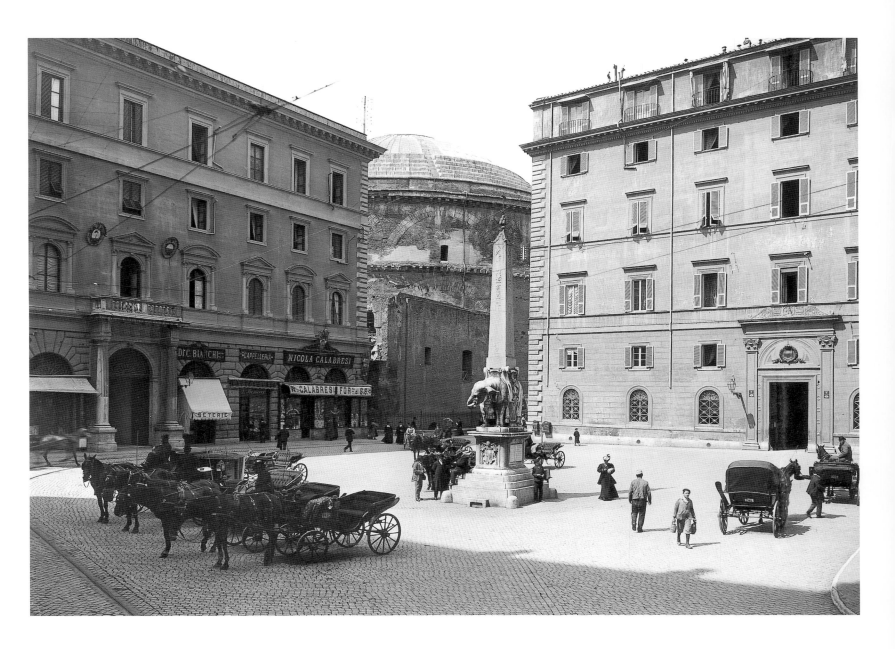

Piazza della Rotonda (o del Pantheon),
occupata dalla poderosa costruzione voluta da
Marco Vipsanio Agrippa nel 27 a.C.,
è arricchita -al centro- dalla fontana
di Giacomo della Porta, datata 1575.
L'obelisco, proveniente dall'Iseo Campense,
è stato invece collocato sulla fontana nel 1711.

Archivi Alinari-Archivio Brogi, inizi Novecento

*Piazza della Rotonda (or of the Pantheon),
with the imposing building begun by
Marcus Vipsanius Agrippa in 27 B.C.,
and enhanced - at the center -
by Giacomo della Porta's fountain, dated 1575.
The obelisk, from the Iseo Campense,
was set on the fountain in 1711.*

Alinari Archives-Brogi Archives,
beginnings twentieth century

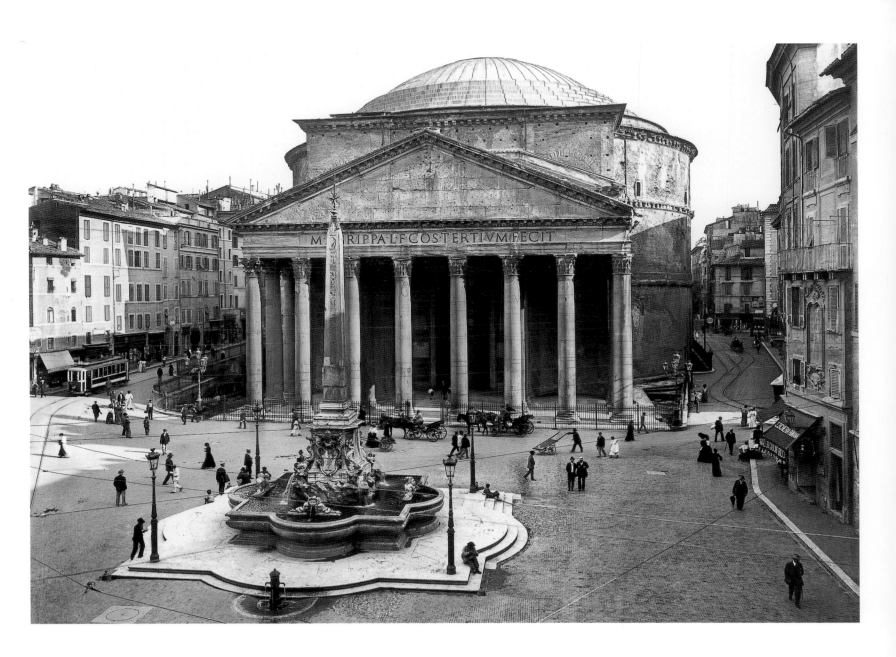

Via della Pilotta,
a pochi metri da piazza Santi Apostoli,
ancora occupata da un'osteria
(vi sta parcheggiando il classico carro da vino)
e da altri negozi per il commercio al minuto.
Gli archi rappresentano
un elegante collegamento
fra il palazzo Colonna (a sinistra)
e i giardini del Quirinale.

Archivi Alinari-Archivio Alinari, inizi Novecento

Via della Pilotta,
a stone's throw from Piazza Santi Apostoli,
with an osteria *or public house*
(the typical wine wagon is drawing up alongside)
and other retail shops still located there.
The arches are an elegant connection
between Palazzo Colonna (on the left)
and the Quirinal Gardens.

Alinari Archives-Alinari Archives,
beginnings twentieth century

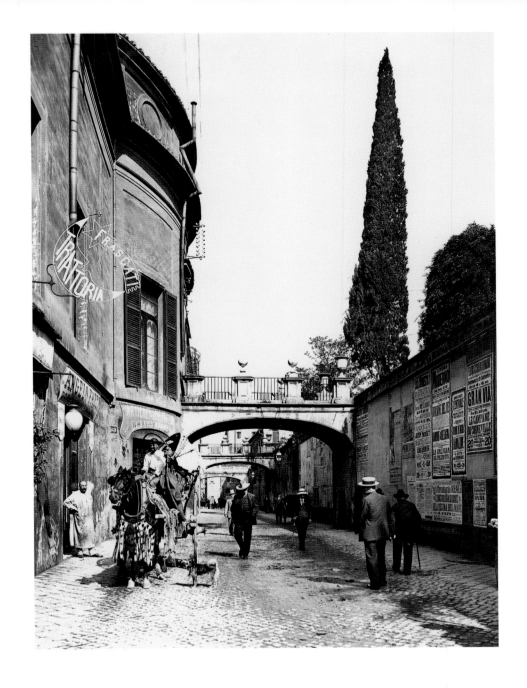

Via del Corso, all'altezza di Palazzo Chigi
(a sinistra) e i Grandi Magazzini Bocconi.
Una tappa obbligata per il lento passeggio
domenicale dei romani e dei forestieri
che hanno preso alloggio negli alberghi del
centro storico.

Archivi Alinari-Archivio Brogi, inizi Novecento

*Via del Corso, with Palazzo Chigi
(on the left) and the Bocconi Department Store.
In their leisurely Sunday promenades,
Romans as well as foreigners living in the hotels
in the historical center all stop by here.*

Alinari Archives-Brogi Archives,
beginnings twentieth century

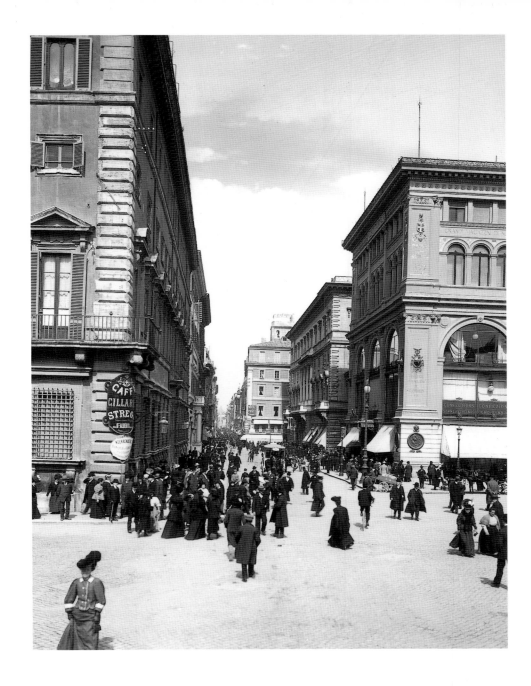

Una piazza del Popolo semideserta,
attraversata - sullo sfondo -
da un drappello di militari
che si avviano al Pincio.
L'obelisco Flaminio
(trasferito dal tempio del Sole,
a Eliopoli, e per volere di Augusto
a fare da ornamento nel Circo Massimo)
non è ancora occupato
da gruppi di giovani o dalle balie,
come sarebbe avvenuto qualche anno dopo.

Archivi Alinari-Archivio Brogi, fine Ottocento

A semi-deserted Piazza del Popolo,
with a squad of soldiers
on their way to the Pincio in the background.
The area around the Flaminian obelisk
(moved from the temple of the Sun,
in Heliopolis, by Augustus
to ornament the Circus Maximus)
is still not crowded with groups
of young people and nannies,
as it would be in future years.

Alinari Archives-Brogi Archives,
end nineteenth century

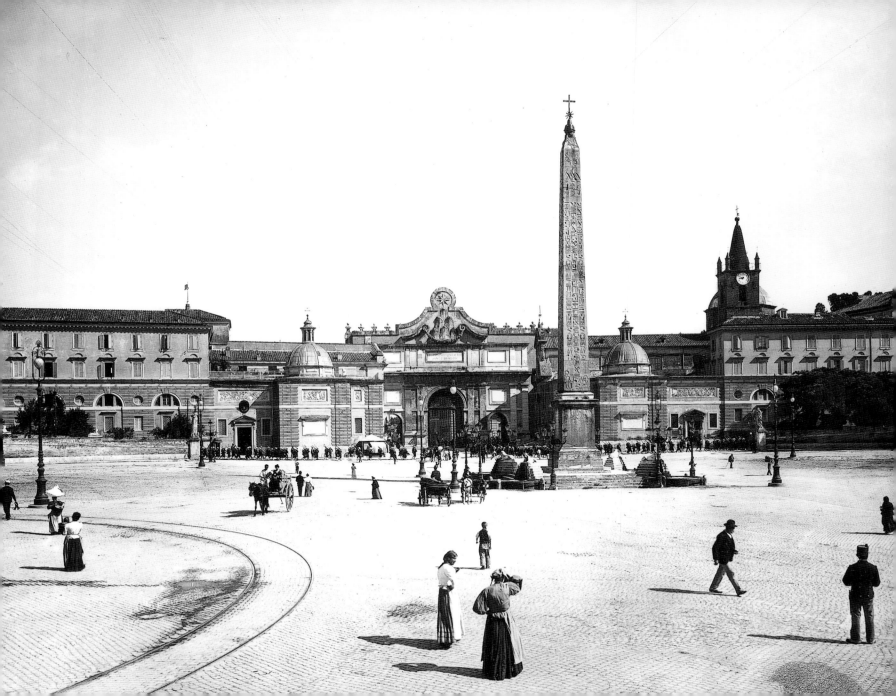

Il tram della linea 12
sta per attraversare pigramente
piazza San Pantaleo,
lo slargo che in corso Vittorio Emanuele
è posto ai lati di altre due celebri piazze:
Navona e Campo de' Fiori.
Il secondo edificio a sinistra è
il Palazzo della Cancelleria Apostolica,
per la cui costruzione - terminata
alla fine del Cinquecento -
furono impiegati marmi
e blocchi di travertino sottratti al Colosseo.

Archivi Alinari-Archivio Brogi, inizi Novecento

The number 12 tram
is about to move slowly across
Piazza San Pantaleo,
the broadening of Corso Vittorio Emanuele
off to one side of two other famous squares:
Piazza Navona and Campo de' Fiori.
The second building on the left
is the Palazzo della Cancelleria Apostolica,
which was finished at the end
of the sixteenth century, and
for which marble and blocks of travertine
taken from the Colosseum were used.

Alinari Archives-Brogi Archives,
beginnings twentieth century

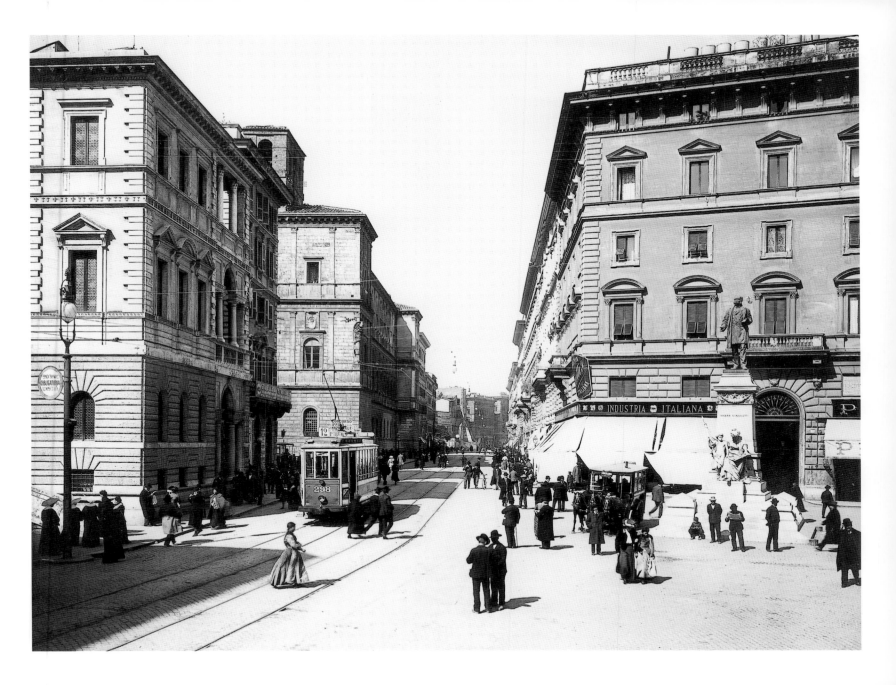

La Porta Settimiana,
che chiude a nord-est l'abitato di Trastevere
(la quattordicesima regione di Roma,
secondo la riforma di Augusto).
I lavori di completamento della porta
furono voluti da Alessandro VI
per consentire un traffico più spedito
verso il territorio del Vaticano.

Archivi Alinari-Archivio Alinari, 1960

Porta Settimiana,
at the edge of the built-up area of Trastevere
on the northeast
(the fourteenth region of Rome,
in the Augustan reform).
The gate was completed by Alexander VI
so that traffic to the Vatican territory
could move faster.

Alinari Archives-Alinari Archives, 1960

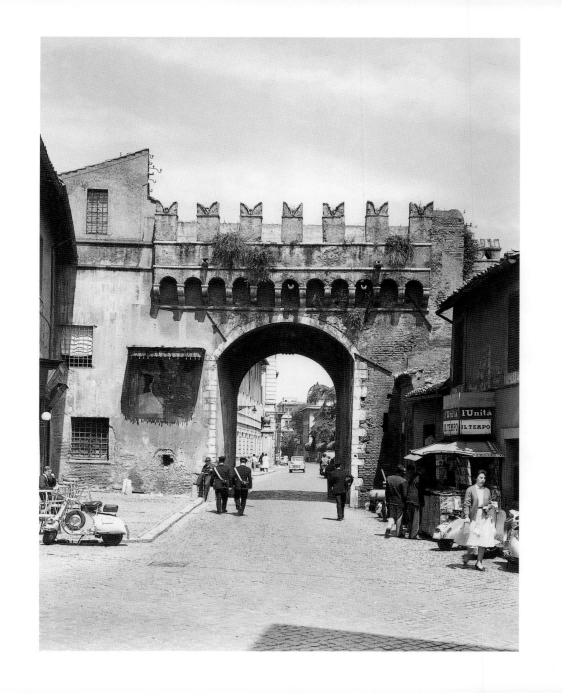

Piazza Colonna,
il centro più eloquente della politica nazionale.
A destra, Palazzo Chigi,
sede della presidenza del Consiglio dei ministri.
Accanto, il Palazzo di Montecitorio,
che ospita -dal 1870 - la Camera dei deputati.
La Colonna Antonina - al centro -
è la più alta (42 metri)
di quelle esistenti a Roma,
e racconta delle imprese vittoriose
di Marco Aurelio
contro i Sarmati ed i Marcomanni.

Archivi Alinari-Archivio Brogi, inizi Novecento

Piazza Colonna,
the most eloquent center of Italian politics.
On the right, Palazzo Chigi,
seat of the Presidency of the Council of Ministers.
Next to it, Palazzo Montecitorio,
which has housed the Chamber of Deputies
since 1870.
The "Antonine Column" - at the center -
is the tallest (42 meters) in Rome,
and narrates the triumphs of Marcus Aurelius
over the Sarmatians and the Marcomanni.

Alinari Archives-Brogi Archives,
beginnings twentieth century

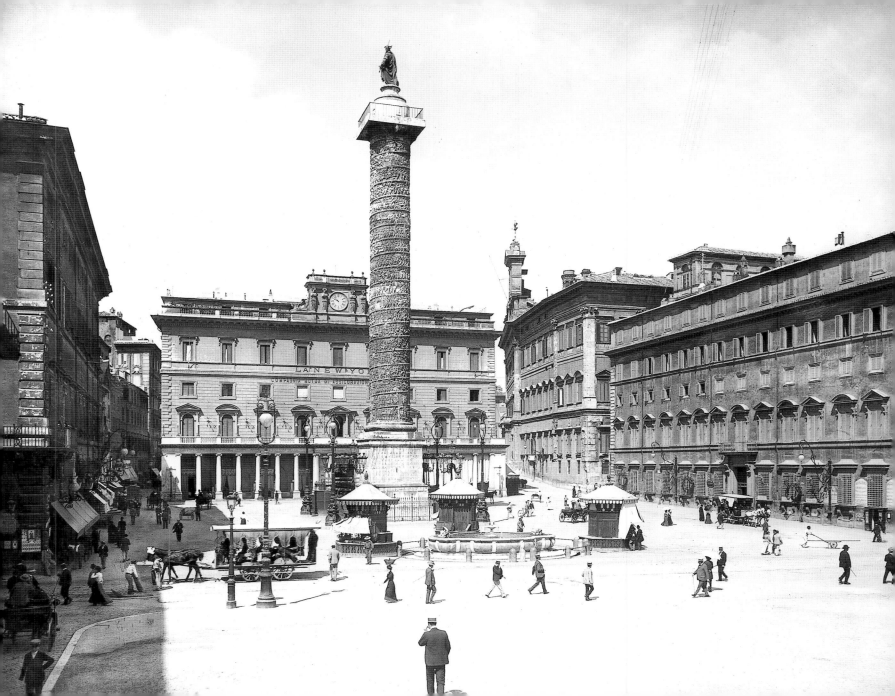

Villa Borghese,
con le sue ariose ed accoglienti pinete
ed i suoi ampi spazi
per chi voglia isolarsi
dal ritmo fastidioso della città.
Per questo è, da sempre,
la mèta preferita
(quasi una vacanza quotidiana)
dagli abitanti dei vicini quartieri
Pinciano e Parioli.

Archivi Alinari-Archivio Alinari, fine Ottocento

*Villa Borghese,
with its pleasant airy pine groves
and open spaces for those who want
to get away from the wearying pace of the city.
This is why it has always been
a favorite gathering place
(almost a daily vacation)
for the inhabitants of the neighboring
Pinciano and Parioli quarters.*

Alinari Archives-Brogi Archives,
end nineteenth century

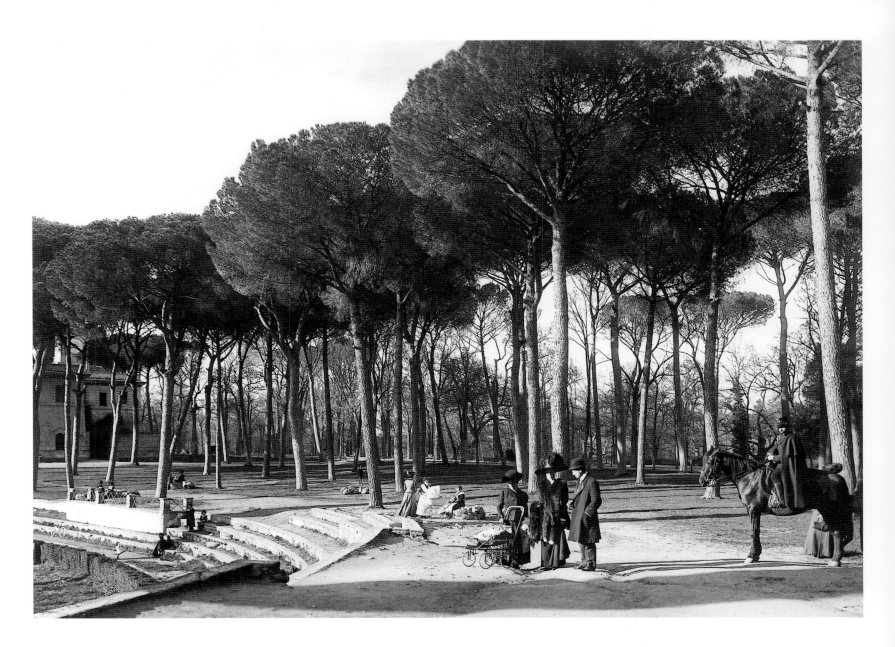

La Fontana di Trevi,
l'isola architettonica di Nicola Salvi
datata 1762, non è ancora tappa obbligata
del turismo di massa.
Sicché, ai primi del secolo, l'opera
sembra offrirsi intatta
nella sua originaria monumentalità.

Archivi Alinari-Archivio Brogi, 1890 ca.

*The Trevi Fountain,
the architectural "island" by Nicola Salvi
dated 1762, and not yet a must
on the itinerary of mass tourism.
At the beginning of the 1900s
the work was still intact
in its original monumentality.*

Alinari Archives-Brogi Archives, nearly 1890

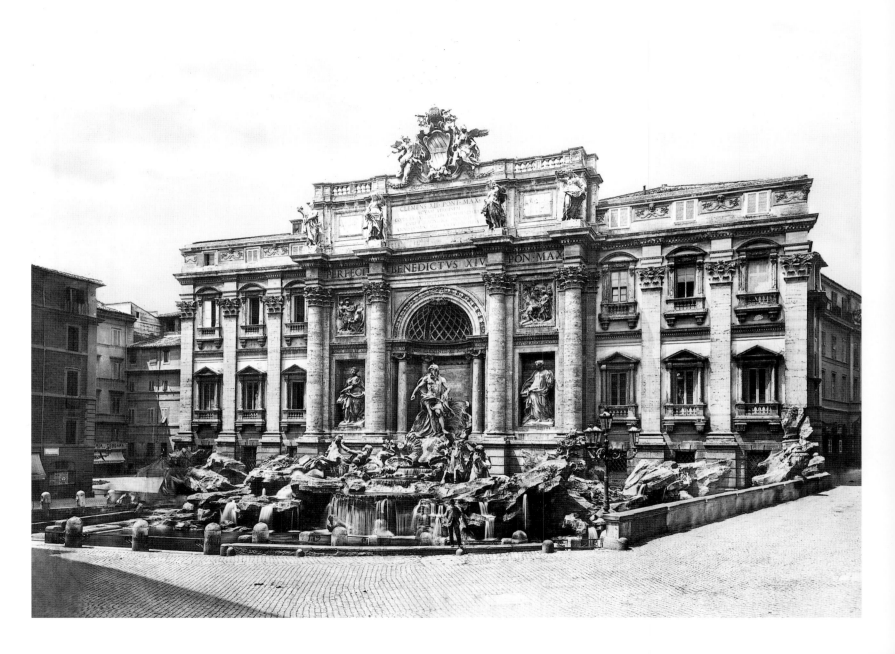

La berniniana Fontana dei Fiumi,
in piazza Navona: oltre il Gange, il Nilo,
il Rio de la Plata ed il Danubio spiccano,
nella complessa scenografia,
lo stemma di Innocenzo X, una palma,
un leone, un serpente, due delfini,
un cavallo e un armadillo.
Ma i ragazzi seduti lì accanto sembrano solo
interessati allo spettacolo discreto e divertente
del burattinaio che arriverà di lì a poco,
a rispettare quel famoso editto del 1653 che,
nel giustificare l'allontanamento di troppi
venditori ambulanti, ricordava a tutti
"che si possa godere la bellezza della piazza".

Archivi Alinari-Archivio Anderson, 1890 ca.

Bernini's Fountain of the Rivers,
in Piazza Navona.
In addition to the Ganges, the Nile,
the Rio de la Plata and the Danube,
the complex theatrical setting includes
the coat of arms of Innocent X, a palm, a lion,
a serpent, two dolphins,
a horse and an armadillo.
The boys seated next to it, however,
seem to be interested only in the puppet show
about to arrive, in compliance
with the famous edict of 1653 which,
in justifying the removal of too many
ambulant vendors, stated that it was for all
"to enjoy the beauty of the square".

Alinari Archives-Anderson Archives, nearly 1890

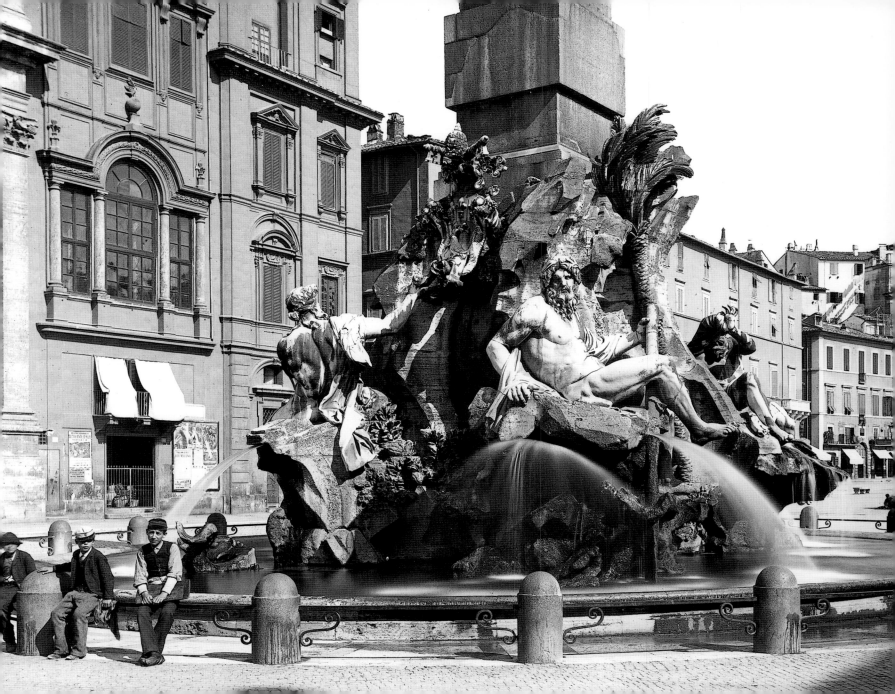

La basilica di Santa Maria Maggiore e,
al centro della piazza - snodo da secoli
per il traffico diretto al Viminale ed al
Quirinale - la colonna, che un tempo
ornava la basilica di Massenzio.

Archivi Alinari-Archivio Brogi, fine Ottocento

The basilica of Santa Maria Maggiore and,
at the center of the square - which has been
the hub for centuries of traffic
directed to the Viminale and the Quirinale -
the column which once decorated
the basilica of Maxentius.

Alinari Archives-Brogi Archives,
end nineteenth century

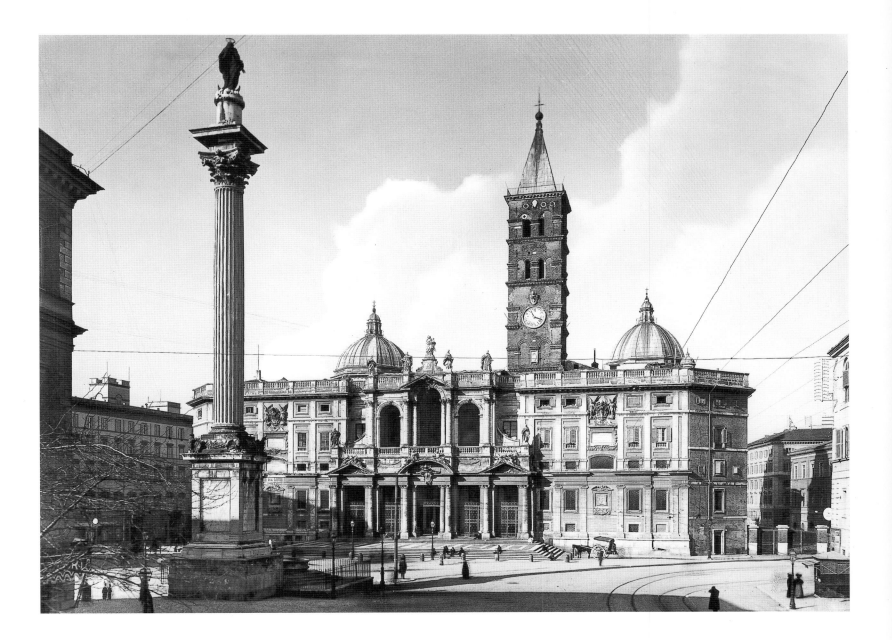

Il secolare mercato di piazza Campo de' Fiori,
cui fanno da quinta, sui quattro lati,
le modeste ed asimmetriche case degli artigiani
e dei commercianti del quartiere.
Al centro, il monumento a Giordano Bruno,
che lo ricorda come
"martire del Libero Pensiero".
La statua, opera di Ettore Ferrari,
è inaugurata il 9 giugno del 1889
nello stesso luogo "dove il rogo arse".

Archivi Alinari-Archivio Anderson, fine Ottocento

The old market of Piazza Campo de' Fiori,
with the modest asymmetric houses of the artisans
and shopkeepers of the quarter
acting as backdrop on all four sides.
At the center, the monument to Giordano Bruno,
burned as a heretic, commemorating him
as the "martyr of Free Thought".
The statue by Ettore Ferrari
was inaugurated on June 9, 1889,
in the place "where the bonfire burned".

Alinari Archives-Anderson Archives,
end nineteenth century

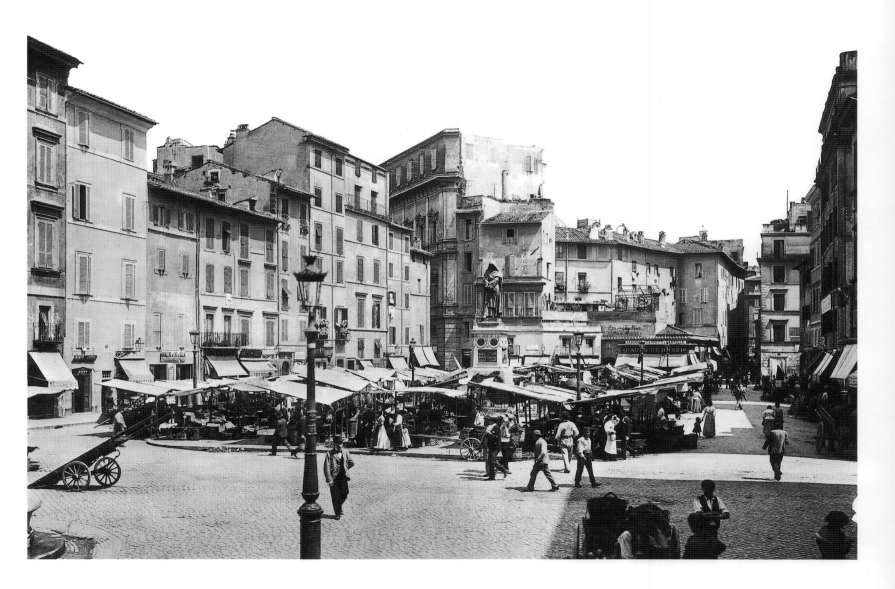

La piramide di Caio Cestio
e la porta, detta di San Paolo,
ai confini del quartiere Testaccio,
e i segni di un modesto traffico di carri agricoli
provenienti dalla via Ostiense.

Archivi Alinari-Archivio Anderson, anni Trenta

*The pyramid of Caius Cestius
and the gate, known as Porta San Paolo,
at the edge of the Testaccio quarter,
and the signs of a modest traffic
of agricultural wagons coming in
from the Via Ostiense.*

Alinari Archives-Anderson Archives, 1930s

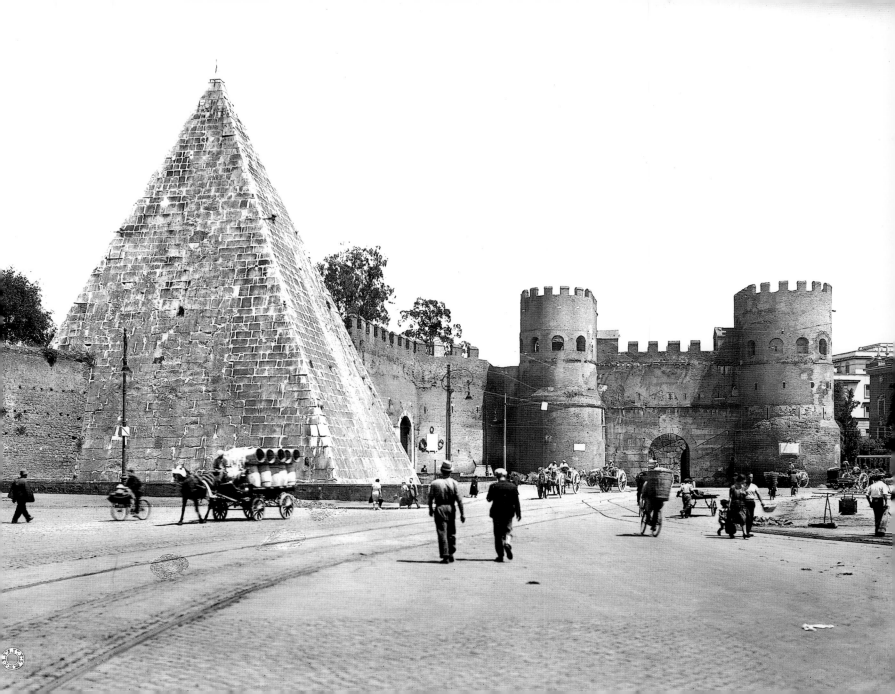

La porta Ostiense,
con le torri difensive fatte costruire
da Belisario nel 547, poi completate da Narsete
e, un secolo dopo, da Leone IV.
Il baracchino a destra indica
che in questo luogo sono abituati a sostare
i turisti in viaggio per la costa.

Archivi Alinari-Archivio Alinari, 1910 ca.

42

*Porta Ostiense, with the defensive towers
built by Belisarius in 547,
and then completed by Narses and,
more than a century later, by Leo IV.
The shed on the right indicates
that this is where tourists on their way
to the coast habitually paused.*

Alinari Archives-Alinari Archives, nearly 1910

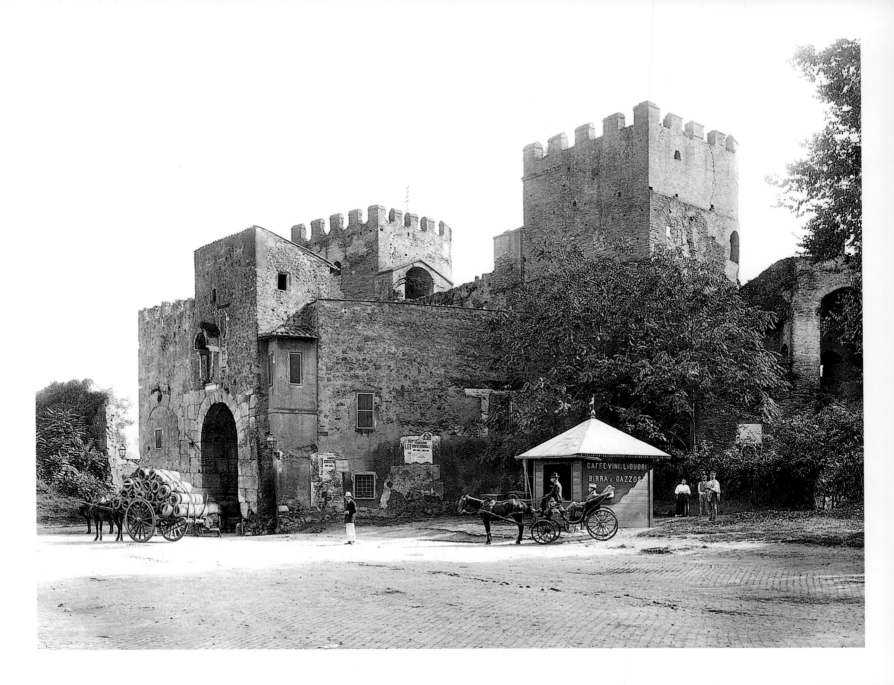

La fontana fatta erigere nel 1733
da papa Clemente XII a Porta Furba,
nello stesso luogo dove Sisto V
aveva costruito la fontana dell'Acqua Felice.

Archivi Alinari-Archivio Anderson, fine Ottocento

*The fountain built in 1733
by Pope Clement XII at Porta Furba,
in the same place where Sixtus V
had the Acqua Felice fountain built.*

Alinari Archives-Anderson Archives,
end nineteenth century

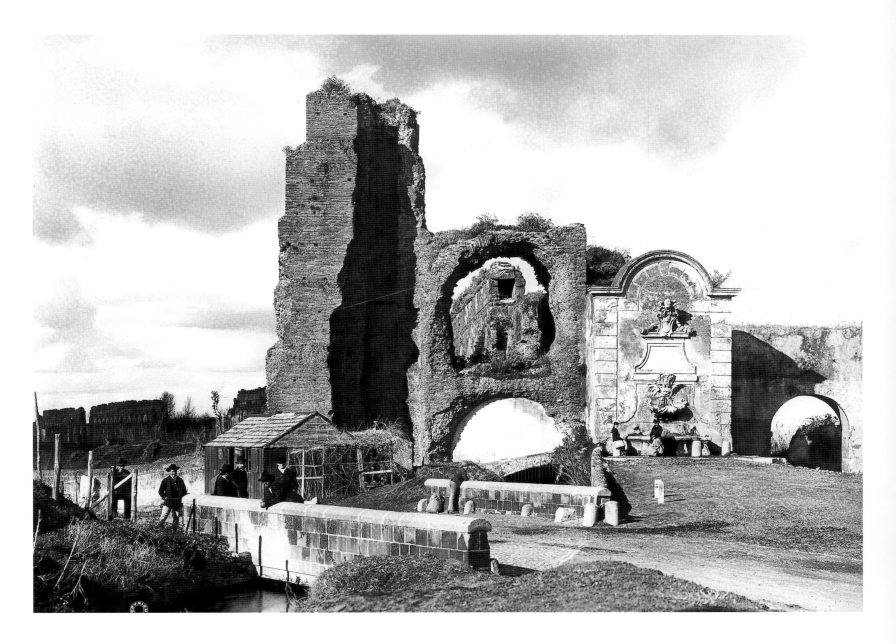

La via Appia, la "consolare sacra"
ed i residuati dell'epoca d'oro di Roma.
A sinistra, il tempio di Ercole
e la villa dei Quintili.

Archivi Alinari-Archivio Alinari, 1920 ca.

Via Appia, the "sacred consular way"
and the remains of the golden age of Rome.
On the left, the temple of Hercules
and the villa of the Quintili.

Alinari Archives-Alinari Archives, nearly 1920

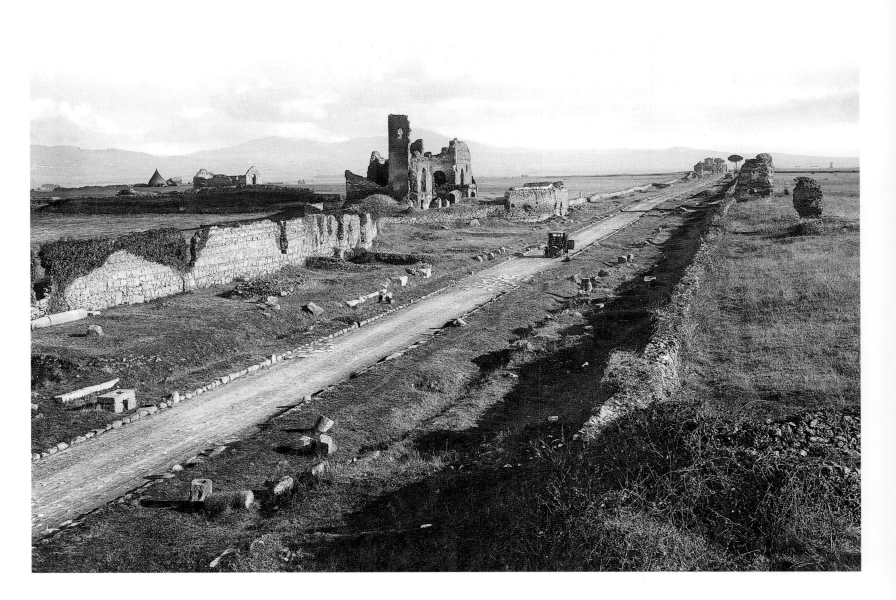

Il Ponte Rotto,
utilizzato per oltre 17 secoli,
chiamato al suo nascere Pons Aemilius,
è crollato nel 1598.
È a qualche metro dall'Isola Tiberina che,
ai primi del Novecento,
appare immersa in un compatto cespuglio.

Archivi Alinari-Archivio Brogi, inizi Novecento

*The bridge of Ponte Rotto,
used for over 17 centuries
and originally called Pons Aemilius,
collapsed in 1598.
It stands a few meters from the Isola Tiberina
which, in the early 1900s,
appears covered by dense bush.*

Alinari Archives-Brogi Archives,
beginnigs twentieth century

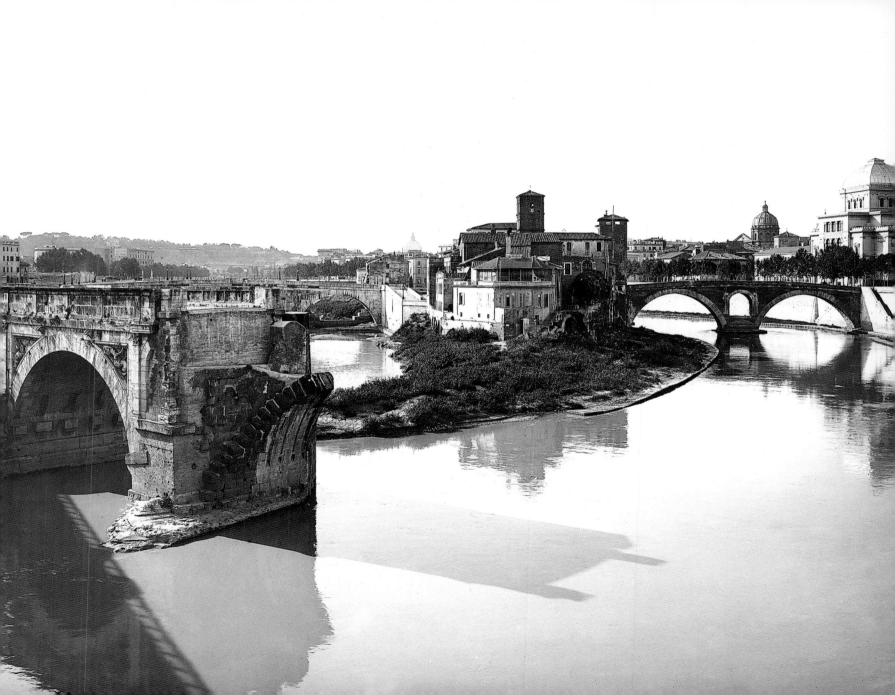

Il portico di Ottavia
ed un gruppo di bambini
abitanti dell'antico Ghetto.
La costruzione, che risale al 23 a.C.,
fu dedicata da Augusto
alla sorella Ottavia.

Archivi Alinari-Archivio Alinari, 1890 ca.

*The portico of Octavia
and a group of children
who live in the old Ghetto.
The portico was dedicated by Augustus
to his sister Octavia in 23 B.C.*

Alinari Archives-Alinari Archives, nearly 1890

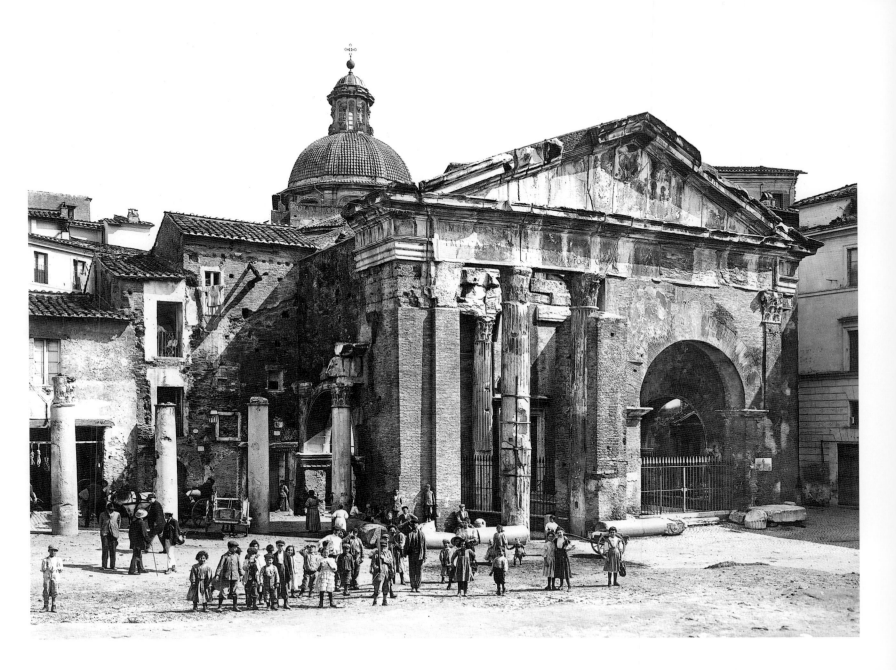

L'interno del Ghetto,
dove sono visibili - come testimoni
di secoli passati - avanzi di sculture
e di architetture romane e medievali.

Archivi Alinari-Archivio Anderson, fine Ottocento

The interior of the Ghetto,
where the remains of Roman
and medieval sculpture
and architecture
bear witness to past centuries.

Alinari Archives-Anderson Archives,
end nineteenth century

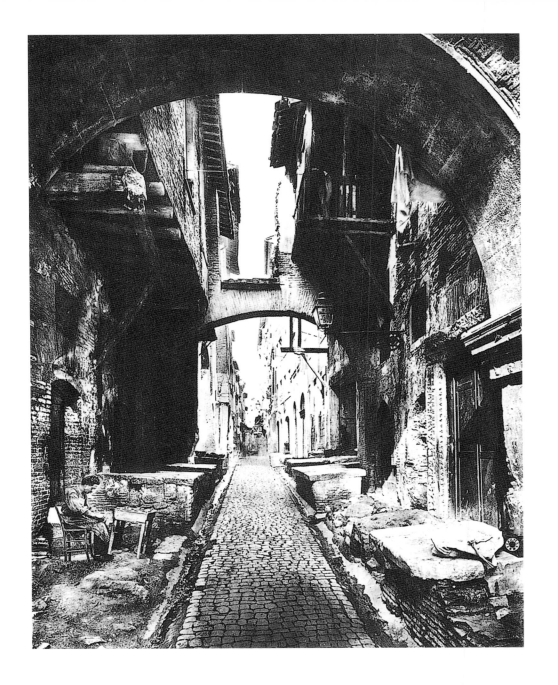

Sulla sponda del Tevere,
all'altezza di Tordinona,
il barchino di un pescatore.
I muraglioni sono ancora di là da venire
ed i romani scendono con facilità al fiume
per fare i bagni o per pescare le *"ciriole"*.

Archivi Alinari-Archivio Anderson, fine Ottocento

A fisherman's boat
on the banks of the Tiber, at Tor di Nona.
The embankments are still a thing of the future,
and the Romans can easily go down to the river
to bathe or to fish the "ciriole" *(small eels).*

Alinari Archives-Anderson Archives,
end nineteenth century

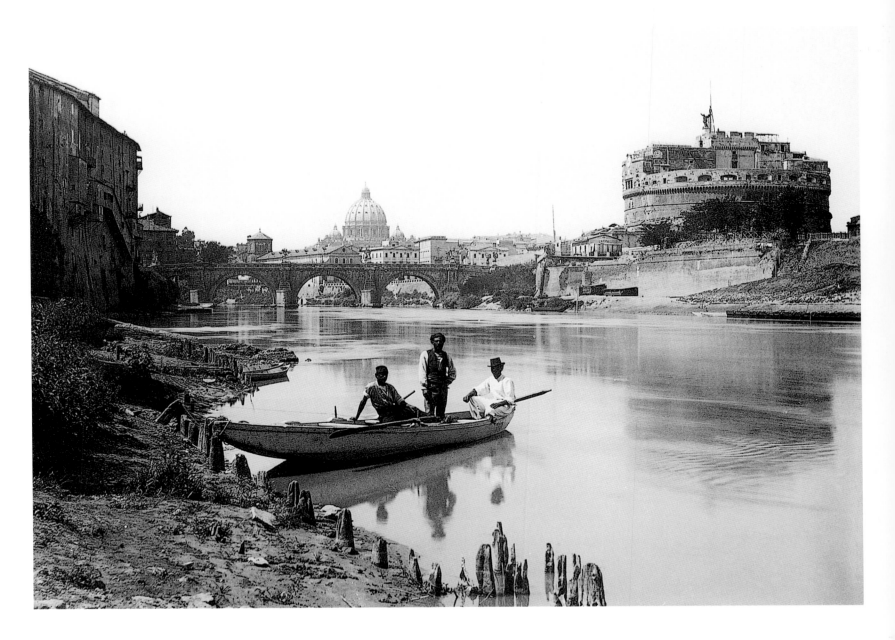

Le mura di Leone IV
rendono ancora più possenti
le antiche difese di Aureliano e di Probo.
In questa fotografia,
il passaggio dalla piazza San Pietro
al Borgo Sant'Angelo.

Archivi Alinari-Archivio Alinari, 1910 ca.

56

*Leo IV's walls make
the ancient defensive walls of Aurelius
and Probus even more imposing.
In this photograph, the passage
from Saint Peter's Square to Borgo Sant'Angelo.*

Alinari Archives-Alinari Archives, nearly 1910

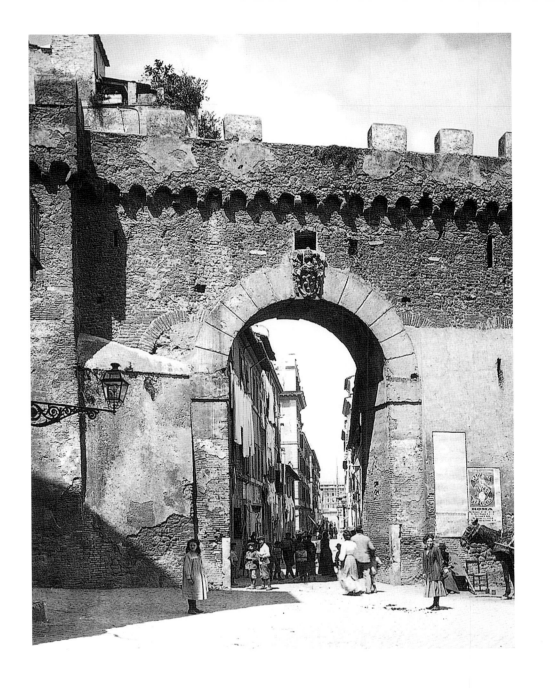

L'Arco di Tito ed i suoi ammiratori.
Sono gli anni in cui gli archeologi
e gli storici dell'antica Roma
sono estremamente impegnati
nella valorizzazione razionale del Foro.

Archivi Alinari-Archivio Alinari, fine Ottocento

The Arch of Titus and its admirers.
These are the years in which archaeologists
and historians of ancient Rome
are turning all their attention
to a rational exploitation of the Forum.

Alinari Archives-Alinari Archives,
end nineteenth century

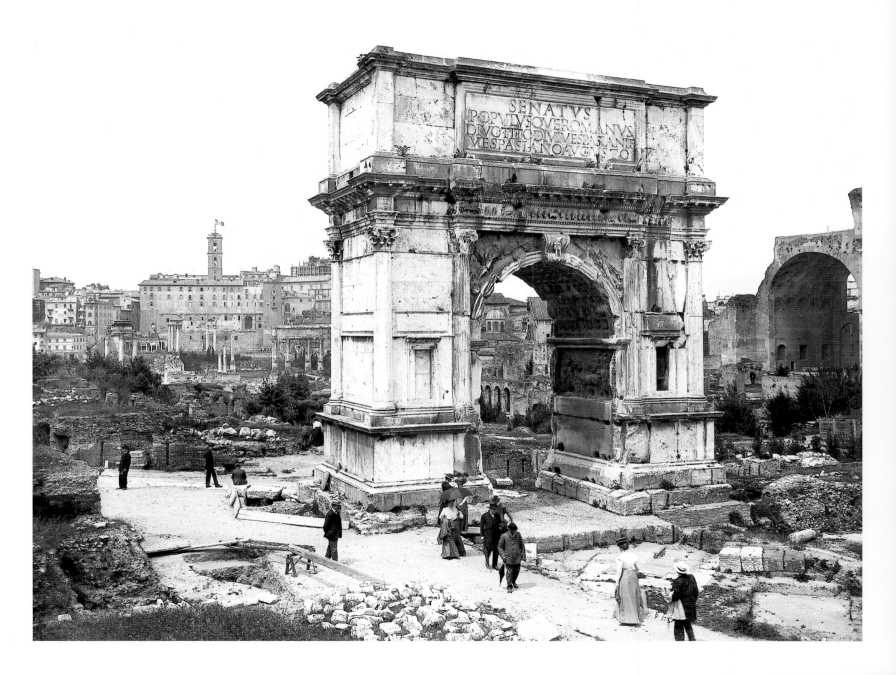

Il Colosseo, la Meta Sudante
e l'Arco di Costantino sono raggiungibili
agevolmente in carrozzella,
attraversando il terreno che costeggia
la basilica di Massenzio.

Archivi Alinari-Archivio Alinari, fine Ottocento

*The Colosseum, the Meta Sudante
and the Arch of Constantine
can easily be reached by carriage,
crossing the land that skirts
the basilica of Maxentius.*

Alinari Archives-Alinari Archives,
end nineteenth century

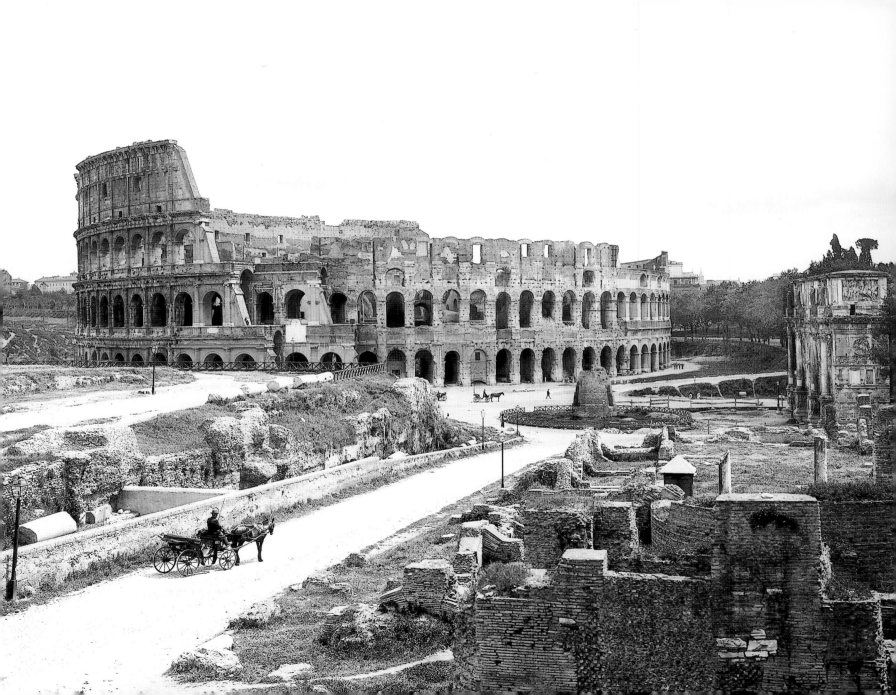

Il Foro Traiano
accoglie ogni giorno i caprai
ed i loro piccoli greggi.
In quegli anni, pecore e capre
attraversavano continuamente Trastevere
e Testaccio e, indisturbati,
prendevano possesso - come fosse
un loro pascolo privato -
della più prestigiosa
zona archeologica di Roma.

Archivi Alinari-Archivio Alinari, fine Ottocento

*Every day goatherds and their small flocks
gather in Trajan's Forum.
In those years sheep and goats
continuously crossed through Trastevere
and Testaccio and, undisturbed,
occupied one of the most prestigious
archaeological zones in Rome,
as if it were their private pasture.*

Alinari Archives-Alinari Archives,
end nineteenth century

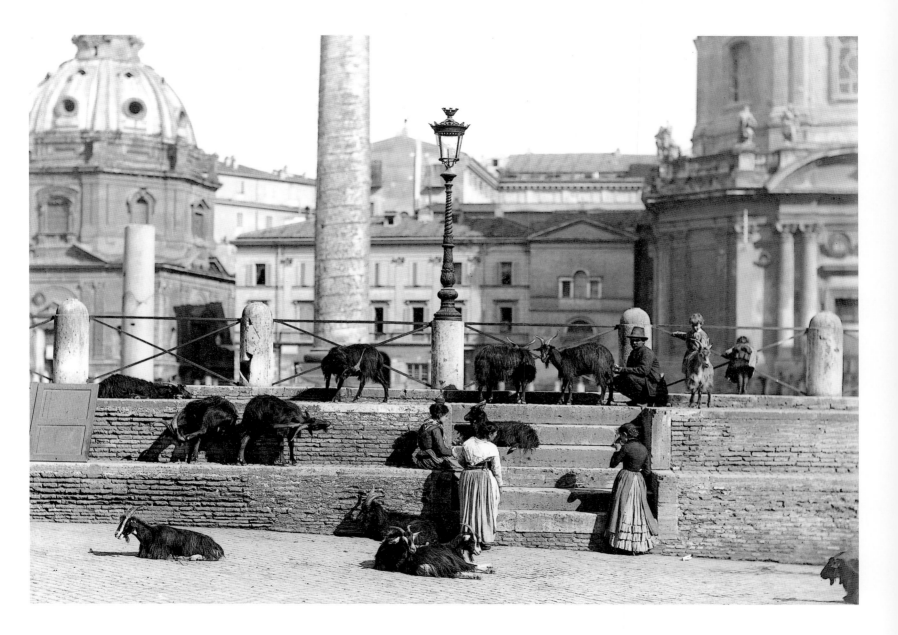

Via Nazionale,
con al centro le rotaie del tram
che la collega con la Stazione Termini.
Sulla destra, è riconoscibile
la Chiesa Episcopale di San Paolo.

Archivi Alinari-Archivio Alinari, inizi Novecento

Via Nazionale,
with the tracks of the tram
which joins it to Stazione Termini
in the center.
On the right, is the
Episcopalian Church of Saint Paul's.

Alinari Archives-Alinari Archives,
beginnigs twentieth century

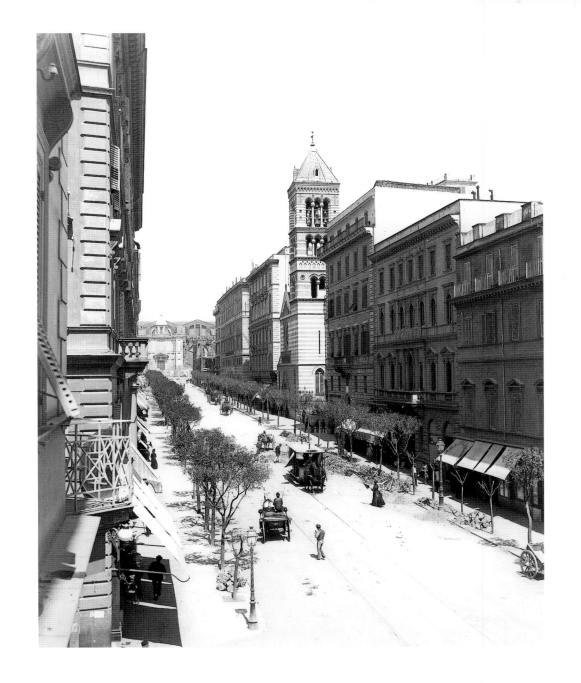

Il Teatro Drammatico in via Nazionale,
centro di spettacoli
del più alto livello europeo.
A sinistra, il palazzo Colonna.

Archivi Alinari-Archivio Alinari, inizi Novecento

*The Teatro Drammatico in Via Nazionale,
center for performances
of the highest European standards.
On the left, Palazzo Colonna.*

Alinari Archives-Alinari Archives,
beginnings nineteenth century

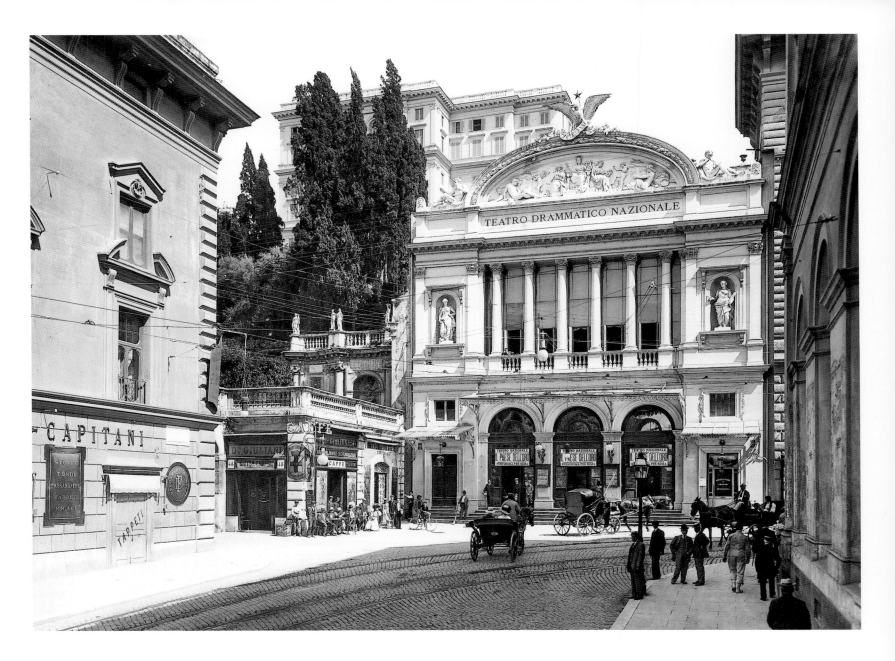

Piazza San Pietro.
È un giorno feriale: pochi curiosi,
qualche carabiniere e, sulla destra,
il posteggio delle carrozzelle per i turisti.

Archivi Alinari-Archivio Brogi, fine Ottocento

Piazza San Pietro.
It is a week-day. A few onlookers,
a carabiniere or two, and, on the right,
the place where tourist carriages park.

Alinari Archives-Brogi Archives,
end nineteenth century

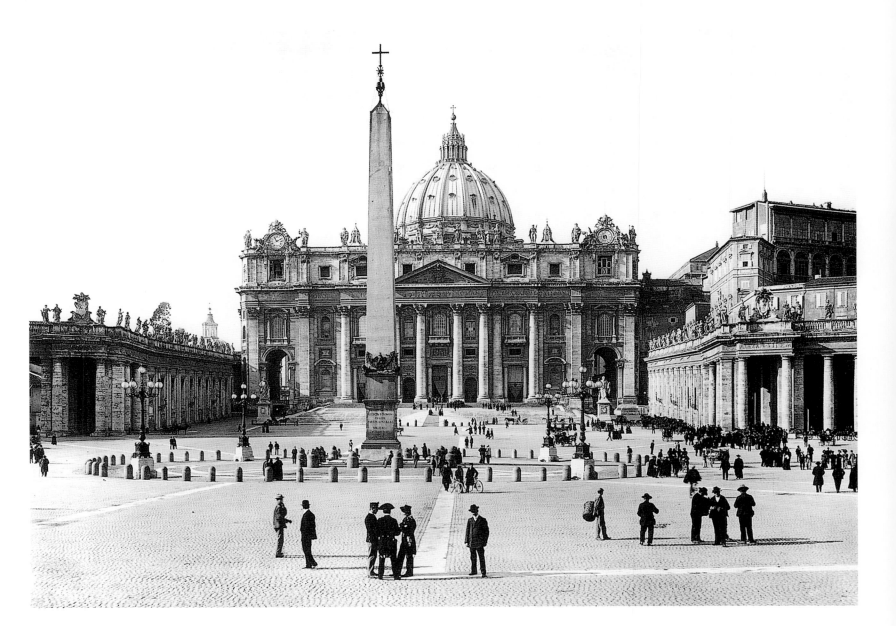

La fontana di Carlo Maderno
invia gioiosi scrosci d'acqua
su una piazza San Pietro semideserta.

Archivi Alinari-Archivio Alinari, fine Ottocento

*Carlo Maderno's fountain
sends up joyous jets of water
in a half-deserted Saint Peter's Square.*

Alinari Archives-Alinari Archives,
end nineteenth century

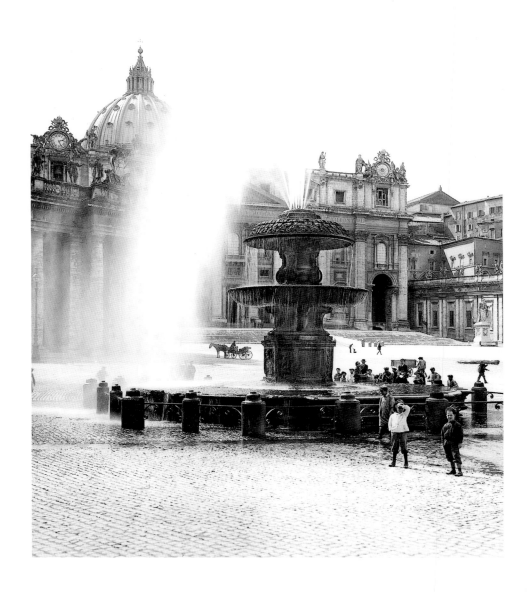

La cupola di San Pietro
e l'intera area del Vaticano
si possono ammirare
in tutta la loro completezza
da una terrazza panoramica privilegiata:
quella di Villa Pamphilj-Doria.

Archivi Alinari-Archivio Alinari, fine Ottocento

*Saint Peter's dome
and the entire area of the Vatican
can be marveled at in its entirety
from the finest of panoramic terraces
in Villa Pamphilj-Doria.*

Alinari Archives-Alinari Archives,
end nineteenth century

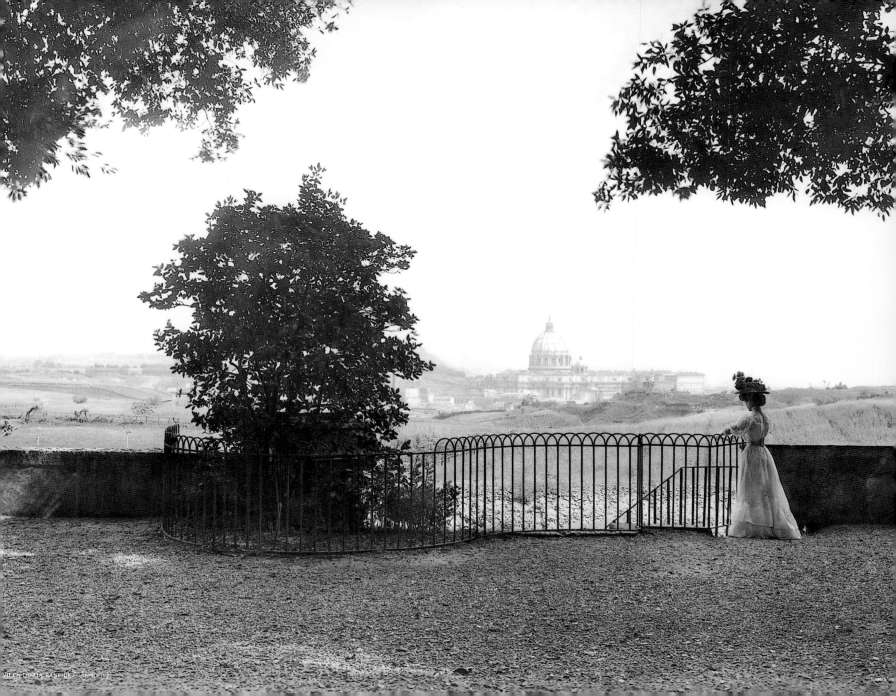

La Passeggiata di Ripetta,
allora disabitata,
offre un panorama insolito:
la basilica di San Pietro ed i Palazzi apostolici
sembrano quasi a portata di mano.

Archivi Alinari-Archivio Brogi, fine Ottocento

*The Promenade of Ripetta,
uninhabited at the time,
presented an unusual panorama
with the basilica of Saint Peter's
and the Apostolic Palaces
almost close enough to touch.*

Alinari Archives-Brogi Archives,
end nineteenth century

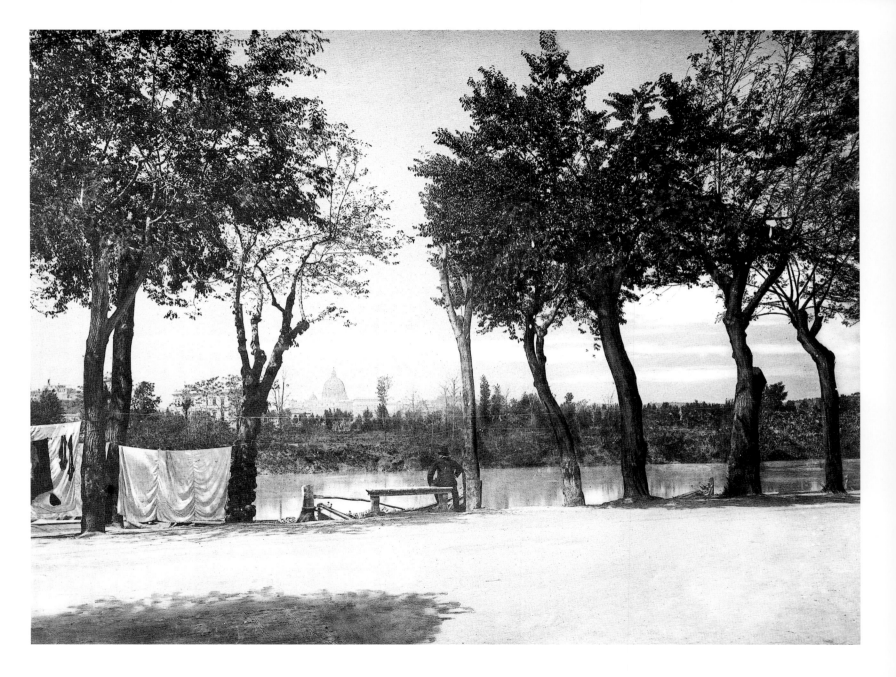

Il Tempio di Vesta
in piazza Bocca della Verità.
Qualche pigro viandante,
il cavallo di un carrettiere che si abbevera,
un contadinello:
il bozzetto già visto in centinaia di oli ed
acquerelli dipinti dagli artisti d'oltr'Alpe.

Archivi Alinari-Archivio Alinari, inizi Novecento

The Temple of Vesta
in Piazza Bocca della Verità.
A few idlers, a draft horse drinking,
a farmer boy:
the scene so beloved by artists
from across the Alps and appearing
in hundreds of their oil
and water color paintings.

Alinari Archives-Alinari Archives,
beginnings twentieth century

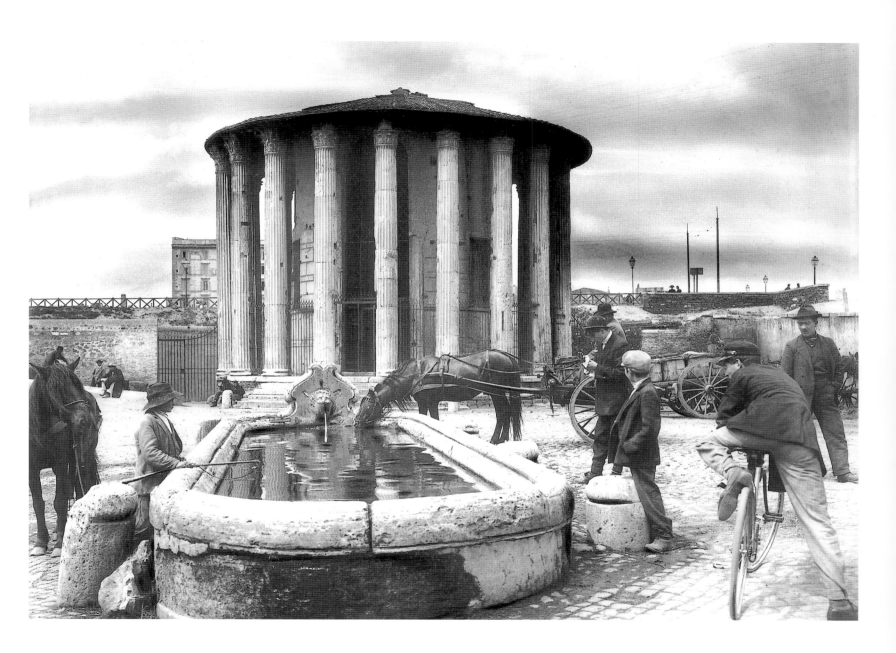

Piazza di Bocca della Verità
dal Tempio di Vesta che,
nel XII secolo, fu trasformato in chiesa
in onore di Santo Stefano.
Sullo sfondo, la chiesa di
Santa Maria in Cosmedin,
nel cui portico si trova
il leggendario mascherone in pietra chiamato
comunemente "bocca della verità".

Archivi Alinari-Archivio Alinari, inizi Novecento

Piazza di Bocca della Verità
from the Temple of Vesta,
transformed into a church
in honor of Saint Stephen in the 12th century.
In the background,
the church of Santa Maria in Cosmedin,
in the porch of which is the legendary stone mask
commonly known as "bocca della verità".

Alinari Archives-Alinari Archives,
beginnings twentieth century

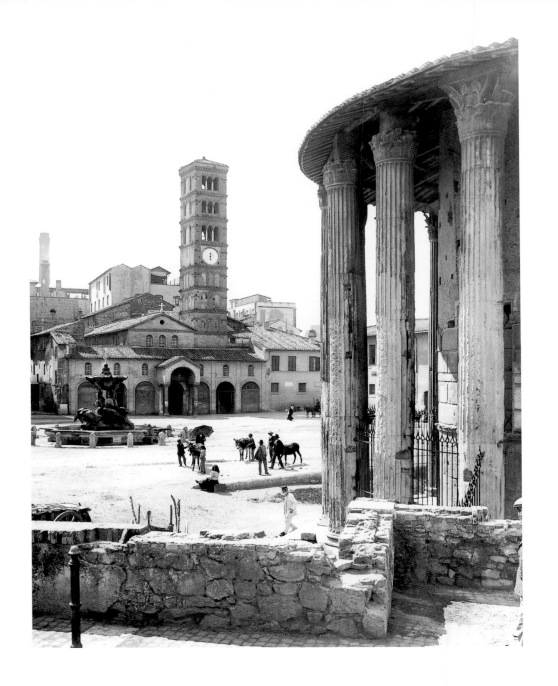

La colonna, dedicata nel 1856
all'Immacolata Concezione
alta 14 metri e mezzo mostra,
nel basamento, le statue di Mosè, David,
Ezechiele ed Isaia.
È posta davanti al palazzo di
Propaganda Fide e sembra un'anticipazione
del grande scenario di piazza di Spagna.

Archivi Alinari-Archivio Brogi, inizi Novecento

The column, dedicated in 1856
to the Immaculate Conception
and fourteen and a half meters high,
has the statues of Moses, David,
Ezekiel, and Isaiah on the base.
It stands in front of the palace of
Propaganda Fide and seems to anticipate
the great stage setting of Piazza di Spagna.

Alinari Archives-Brogi Archives,
beginnings twentieth century

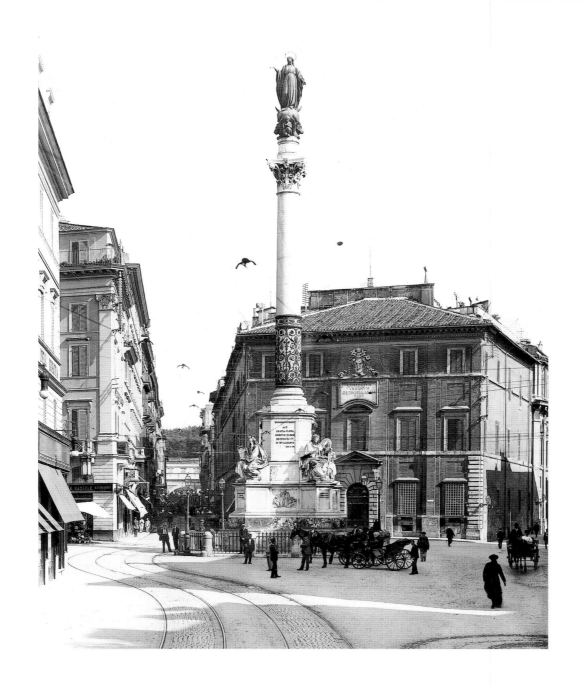

La "barcaccia" di Pietro Bernini
in piazza di Spagna,
prologo dell'aerea scalinata
di Trinità de' Monti
e allora approdo quotidiano
delle rinomate balie ciociare
e dei loro pittori.

Archivi Alinari-Archivio Brogi, inizi Novecento

*Pietro Bernini's "barcaccia"
in Piazza di Spagna, prologue to the staircase
of Trinità de' Monti and daily rendezvous
for the famous nannies from the Ciociaria
and their painters.*

Alinari Archives-Brogi Archives,
beginnings twentieth century

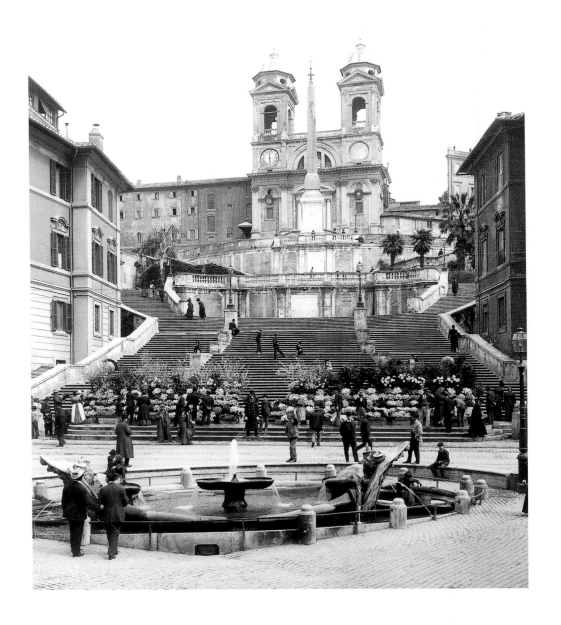

Via dei Fori Imperiali
e, in secondo piano, il Campidoglio
il Vittoriano e Palazzo Venezia.
Tre epoche in successione,
ed ulteriore motivo di riflessione
per gli studiosi
di architettura ed urbanistica.

Archivi Alinari-Archivio Brogi, 1933

Via dei Fori Imperiali
and, in the middle ground, the Campidoglio
the Vittoriano and Palazzo Venezia.
Three periods, one after the other,
and still one more reason
for reflection for scholars
of architecture and town planning.

Alinari Archives-Brogi Archives, 1933

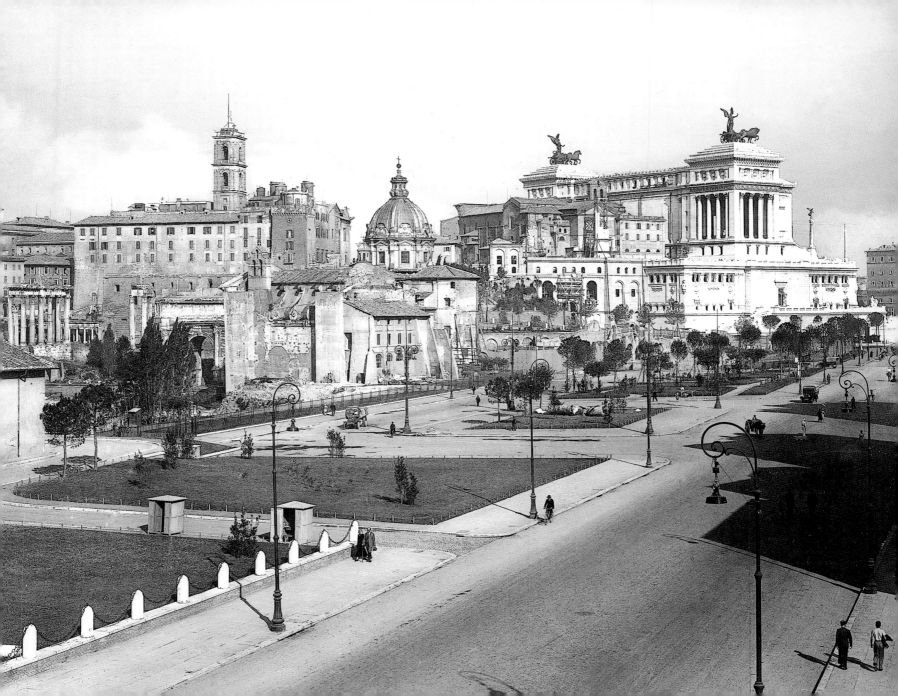

Piazza San Pietro
dalla terrazza della basilica.
Al centro, sono visibili le case
della cosiddetta "spina di Borgo".
La loro demolizione
porta la data del 1934,
allorché il regime fascista decise di adottare -
per la capitale -
la politica delle "grandi arterie".

Archivi Alinari-Archivio Brogi, inizi Novecento

Saint Peter's Square
from the terrace of the basilica.
At the center the houses of the so-called
"spina di Borgo" *can be seen.*
They were torn down in 1934,
when the Fascist regime
decided to adopt the policy of "great arteries"
in its revamping of the capital.

Alinari Archives-Brogi Archives,
beginnings twentieth century